中國碑帖名品

二編

[二十八]

扈志碑

上海書畫出版社

《中國碑帖名品二編》編委會

編委會主任

　　王立翔

編委（按姓氏筆畫爲序）

　　王立翔　田松青

　　朱艷萍　張恒烟

　　孫稼阜　馮　磊

　　馮彦芹

本册責任編輯

　　馮　磊

本册選編注釋

　　俞　豐　陳鐵男

本册圖文審定

　　田松青

中華文明綿延五千餘年，文字實具第一功。從倉頡造字而雨粟鬼泣的傳説起，歷經華夏子民智慧聚集、薪火相傳，終使漢字生生不息、蔚爲壯觀。伴隨著漢字發展而成長的中國書法，基於漢字象形表意的特性，在一代又一代書寫者的努力之下，最終超越其實用意義，成爲一門世界上其他民族文字無法企及的純藝術，并成爲漢文化的重要元素之一。在中國知識階層看來，書法是中國人『澄懷味象』、寓哲理於詩性的藝術最高表現方式，她净化、提升了人的精神品格，歷來被視爲『道』『器』合一。而事實上，中國書法確實包羅萬象，從孔孟釋道到各家學説，從宇宙自然到社會生活，中華文化的精粹，在其間都得到了種種反映，書法無愧爲中華文化的載體。書法又推動了漢字的發展，篆、隸、草、行、真五體的嬗變和成熟，源於無數書家承前啓後、對漢字美的不懈追求，多樣的書家風格，則愈加顯示出漢字的無窮活力。那些最優秀的『知行合一』的書法家們是中華智慧的實踐者，他們匯成的這條書法之河印證了中華文化的發展。

因此，學習和探求書法藝術，實際上是瞭解中華文化最有效的一個途徑。歷史證明，漢字及其書法衝破了民族文化的隔閡和時空的限制，在世界文明的進程中發生了重要作用。我們堅信，在今後的文明進程中，這一獨特的藝術形式，仍將發揮出巨大的力量。然而，在當代這個社會經濟高速發展、不同文化劇烈碰撞的時期，書法也遭遇前所未有的挑戰，這其間自有種種因素，而漢字書寫的退化，或許是書法之道出現蹎躓不前窘狀的重要原因，因此，有識之士深感傳統文化有『迷失』和『式微』之虞。書法藝術的健康發展，有賴於對中國文化、藝術真諦更深刻的體認，彙聚更多的力量做更多務實的工作，這是當今從事書法工作的專業人士責無旁貸的重任。

有鑒於此，上海書畫出版社以保存、還原最優秀的書法藝術作品爲目的，從系統觀照整個書法史藝術進程的視綫出發，於二〇一一年至二〇一五年間出版《中國碑帖名品》叢帖一百種，得到了廣大書法讀者的歡迎，成爲當代書法出版物的重要代表。爲了能够更好地呈現中國書法的魅力，滿足讀者日益增長的需求，我們決定推出叢帖二編。二編將承續前編的編輯初衷，擴大名作的彙集數量，進一步提升品質，以利讀者品鑒到更多樣的歷代書法經典，獲得對中國書法史更爲豐富的認識，促進對這份寶貴遺産更深入的開掘和研究。

上海書畫出版社

簡介

《崔志碑》，全稱《隋上開府城皋郡公崔志碑》。隋開皇十四年（五九四）年十一月十二日刻立。無撰書人姓名。碑額篆書『大隋上開府城皋公崔使君碑』三行十二字。碑文正書，二十六行，滿行五十七字。清道光間出土於陝西西安南鄉，出土時碑石左右兩邊已有損泐，未幾原石散佚，拓本亦極罕見，故晚清民國時學者多未見。此碑書法方整勁健，端莊清峻。爲隋代石刻中之名品。

今選用之本爲朵雲軒所藏清道光時精拓本，以拓本上部缺紙處來看，原應有碑額拓本，後未知何時佚失。係首次原色影印。

正文部分爲便於原大刊印，特將整幅拓本的圖版依傳統剪裱樣式裁切并重新排列。

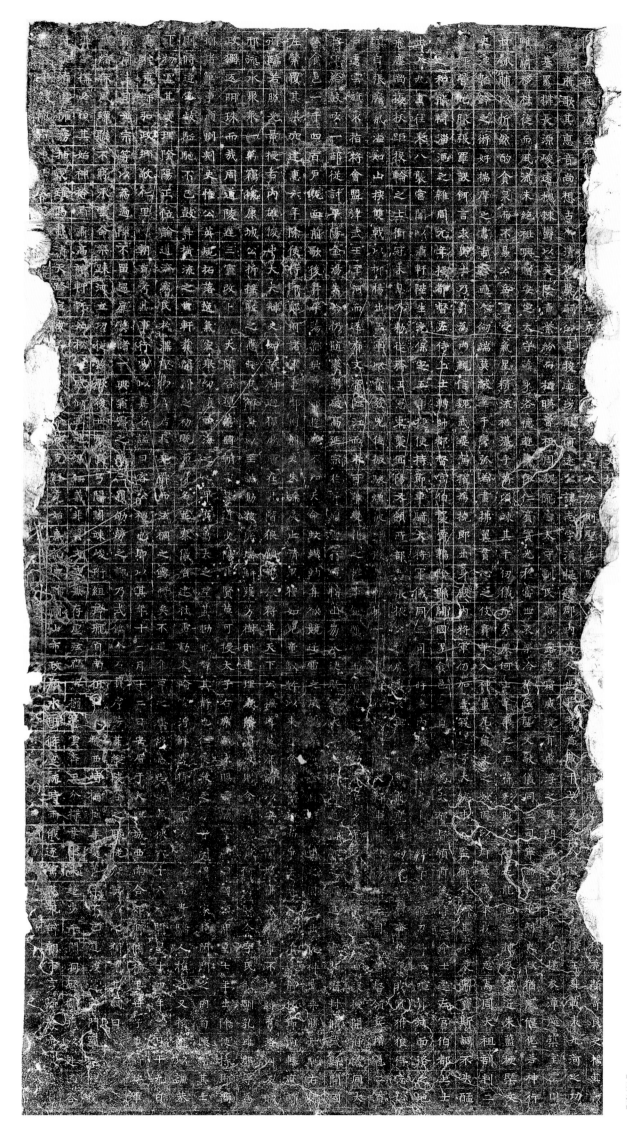

整拓

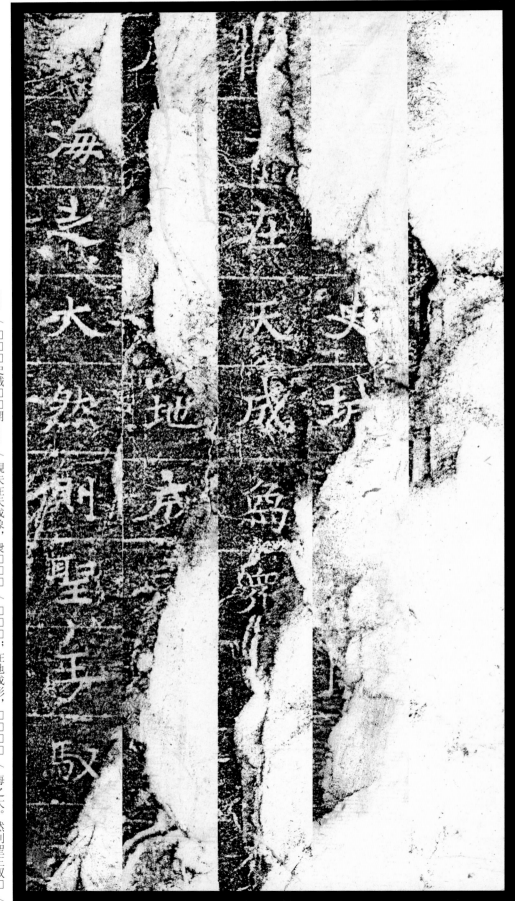

……／□□□史城□□開……／觀夫在天成象，衆□□□／□□□：在地成形，□□□□／海之大。然則聖王馭□／

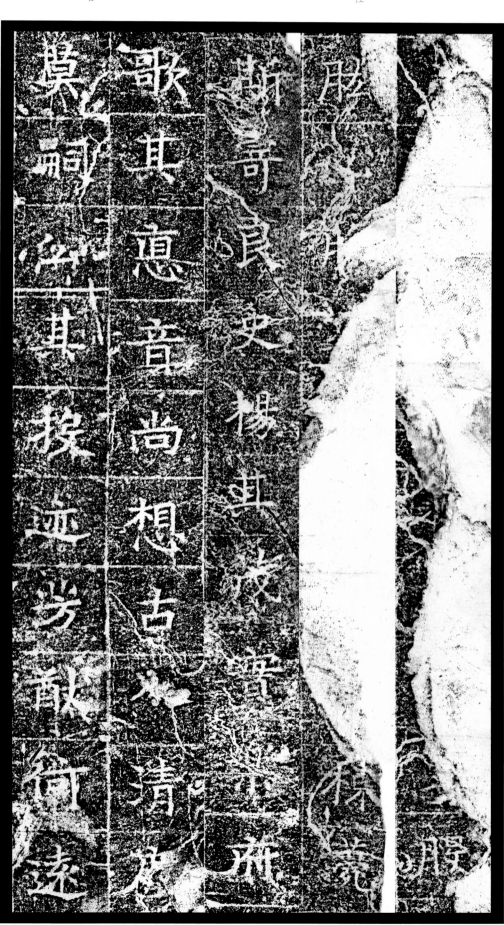

□□□□□□□□股／肱心□□□□□□□棟蓻／斯寄，良史揚其茂實，樂府／歌其蕙音。尚想古人，清塵／莫嗣，公其投迹，芳猷何遠。／

棟蓻：猶『棟樑』，比喻可擔重任之人。蓻，屋脊。

蕙：同『德』。

清塵莫嗣：指少有人能真正繼承古聖先賢之美善德行。

芳猷：美德。

魏郡：西漢置，治在鄴城，屬冀
州。

内黃：縣名，在魏屬魏郡，在隋屬
汲郡，其地在當今河南安陽内黃
縣。

八風之樂：泛指各種音樂。八風，
八音，八種材質所製之樂器。

玉斗：北斗星，喻賢德之才。

九河：相傳爲大禹時治理黃河的九
條支流。

崇基：雄厚的根基。

槐棘：喻指三公九卿之位。

青紫：古代高官服制，位列公卿者
綬帶爲青紫色，借指高官顯爵。

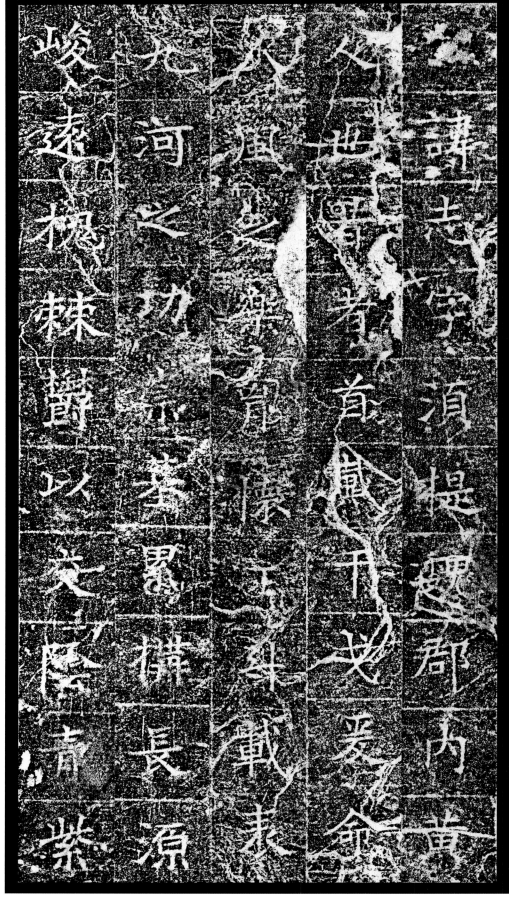

公諱志，字須提，魏郡内黃 ／ 人也。昔者首戴干戈，爰命 ／ 八風之樂；胸懷玉斗，載表 ／ 九河之功。崇基累構，長源 ／ 峻遠，槐棘鬱以交陰，青紫 ／

紛而析暎。曾祖周，魏隴西〈太守，訓民調俗，露惠霜威，〈境有虎浮之異，門無犬吠〈之警。及拂衣漳藻，築室雲〈川，雖蘭移桂徙，而風流未〈

析暎：分散輝映。

魏：據碑文言，慮志逝於開皇十四年（五九四），年六十六，推至曾祖慮周時至少約是百二十年，故此處指南北朝時期拓跋氏建立的「北魏」。

虎浮之異：指虎患成災之地，有官員爲政仁德，老虎也受到感化，馱負幼子渡河離開。典出《後漢書・儒林傳・劉昆》：「先是崤黽驛道多虎災，行旅不通。昆爲政三年，仁化大行，虎皆負子度河。」

犬吠之警：比喻驚擾微小。《漢書・匈奴傳贊》：「是時邊城晏閉，牛馬布野，三世無犬吠之警，黎庶亡干戈之役。」

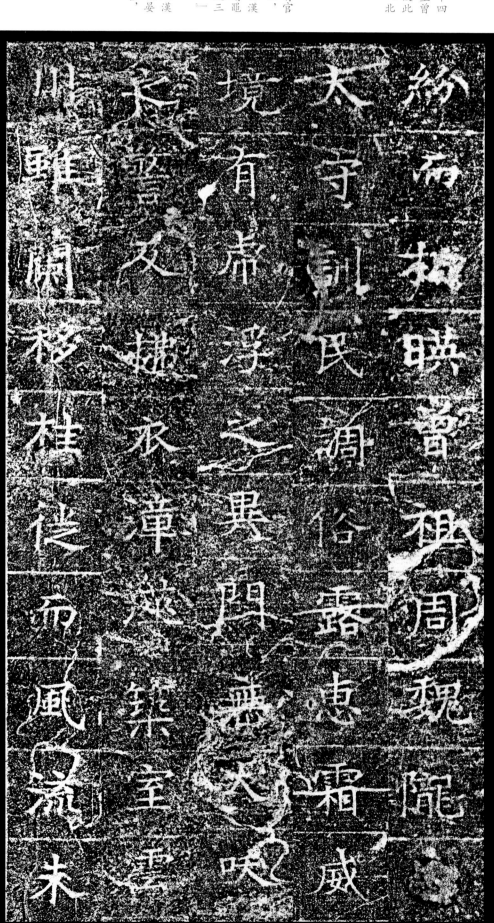

賓實：猶言「名副其實」。語本《莊子·逍遙遊》：「名者，實之賓也。」

丘壟：墳墓。

政猶風偃：施政如風吹草卧一般和諧順暢。

瓠脯：瓠瓜乾。晉程曉《贈傅休奕》：「厥醴伊何，玄酒瓠脯。」《晉書·祖逖傳》：「玄酒忘勞甘瓠脯，何以詠恩歌且舞。」

絕。祖興，贈安定太守，藻身／浴德，遊藝依仁，賓實光於／當世，哀榮洽於丘壟。父敬，／儀同三司，寧、圖二州刺史。／政猶風偃，化若神行。甘瓠／

忻然：喜悦貌；愉快貌。

貪泉：泉名。在廣東省南海縣。晉吳隱之操守清廉，爲廣州刺史，未至州二十里，地名石門，有水曰貪泉，相傳飲此水者，即廉士亦貪泉。隱之酌而飲之，因賦詩曰：「古人云此水，一歃懷千金。試使夷齊飲，終當不易心。」及在州，清操愈屬。事見《晉書·良吏傳·吳隱之》。

星精流祉：比喻賢士乃感天上星精而降生。

羊車之玉：謂男子貌美，爲女性爭相愛慕。典出《晉書·潘岳傳》：「（潘岳）少時常挾彈出洛陽道，婦人遇之者，皆連手縈繞，投之以果，遂滿車而歸。」羊車，裝飾華美的車輛。《釋名·釋車》：「羊車，羊，祥也，善也。善飾之車。」

朱藍：紅色和藍色。此處比喻學術的氛圍。

韜鈐之術：古代兵書《六韜》《玉鈐篇》的并稱。泛指兵書或兵法謀略。

揣摩之書：戰國時縱橫家遊說之術。揣度君王，依其所欲而投獻計策。王充《論衡·答佞》：「（張）儀、（蘇）秦，排難之人也。處擾攘之世，行揣摩之術。」

彎弧：指拉弓。

拂翼：指書法用筆中出鈎之「趯」筆，形似薰尾，跳脫有力。庾肩吾《書品》：「龍管潤霜，遊茲薰尾。」

薰尾：甲骨文，泛指古文字。

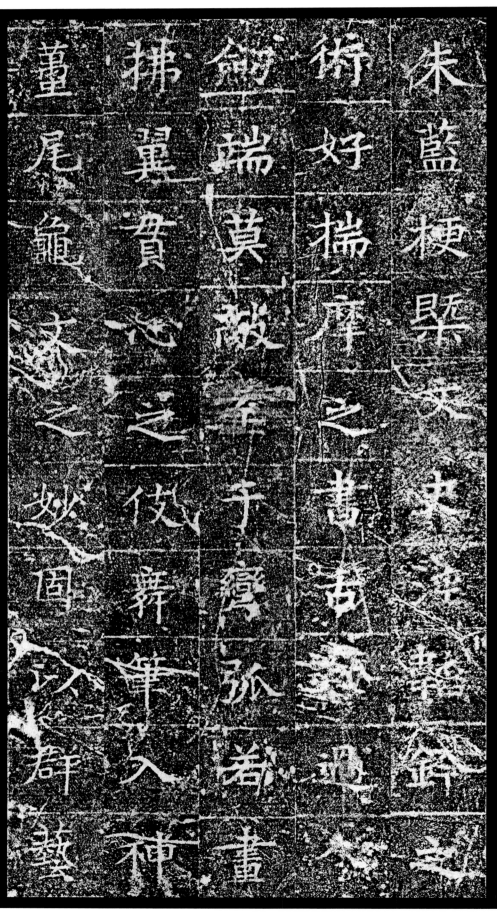

朱藍，梗概文史。淫韜鈐之／術，好揣摩之書，舌□過人，／劍端莫敵。至于彎弧若畫，／拂翼貫心之伎，舞筆入神，／薰尾龜文之妙，固以群藝／

咸舉，我無悉焉。周太祖剖／判二儀，經營九服，張羅設／餌，言求異士，乃引爲內親／信。魏武晏駕，擢爲挽郎。出／身殿內將軍，仍加盪寇之／

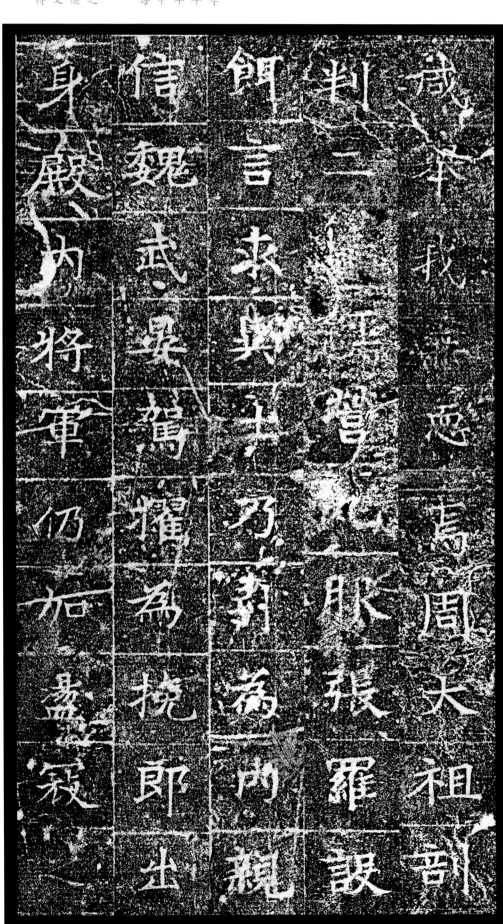

悉：慚愧。

魏武晏駕：北魏孝武帝元修，字孝則，北魏最後一位皇帝。中興二年（五三二），被高歡立爲帝。兩年後，與高歡矛盾激化，牽衆入關中後，投奔宇文泰，并於同年十二月被毒殺，謚孝武。

挽郎：出殯時牽引靈柩吟唱挽歌之人。按，此職皆從親貴子弟中選拔，并可直接獲得入仕資格，下文言「出身殿內將軍」，即指此類得任挽郎而辟官起家。

大統：西魏文帝元寶炬年號（五三五—五五一）。

醢醯：帶汁的肉醬。《詩經·大雅·行葦》：「醓醢以薦，或燔或炙。」毛傳：「以肉曰醓醢。」孔穎達疏：「蓋用肉為醢，特有多汁，故以醢為名。」

淄澠：淄水與澠水的并稱，相傳二水味各不同，混合後則難以辨別。

周元年：北周元年（五五七）。西魏恭帝三年，權臣宇文泰死後，其子宇文覺在宇文護的擁立下，於次年初廢恭帝建國，國號周，都於長安，史稱「北周」。

左侍上士、宮伯等：官職北周時官名時常改動，故難詳考。參見毛鳳枝《關中石刻文字新編》。

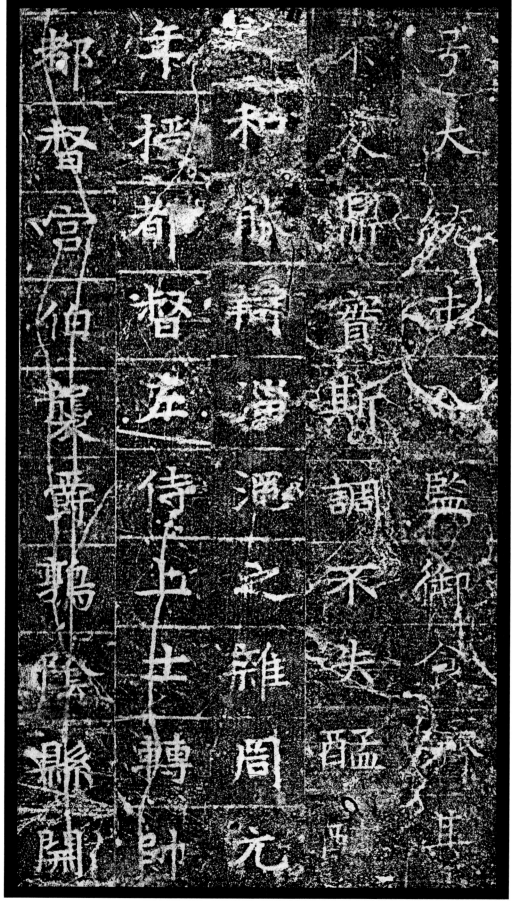

号。大統末，入監御食，濟其 \ 不及，鼎實斯調，不失醢醯 \ 之和，能辯淄澠之雜。周元 \ 年，授都督左侍上士，轉帥 \ 都督、宮伯，襲爵鶉陰縣開 \

国男，食邑二百户，進爲大〈

都督、領前後侍二命士，遷〈

左宫伯、都上士。出入九重，〈

往來八襲，宫闈以肅，軒陛〈

生光。保定五年，授使持節、〈

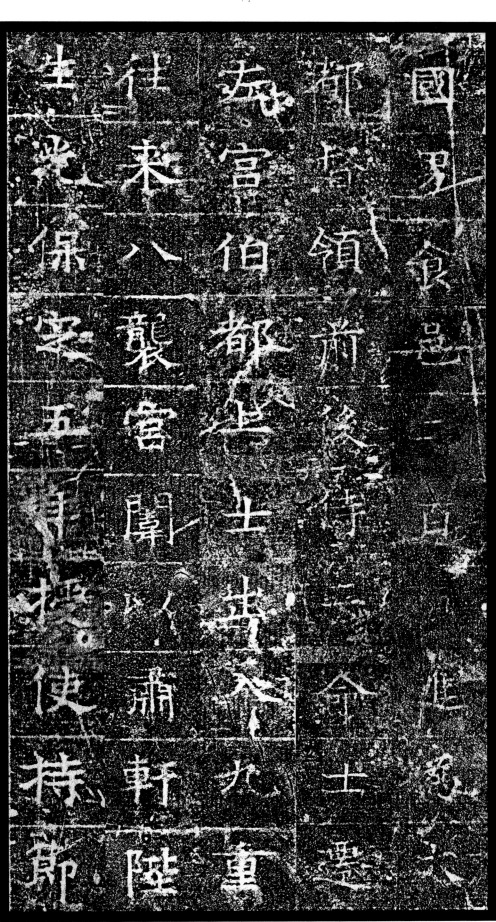

九重、八襲：泛指宫禁及朝廷。
《文選·張協〈七命〉》：「應門
八襲，琁臺九重。」

車書未壹：車未同軌，書未同文。指南北朝時期，國家還未統一。

結辜：即『桔槔』，汲水之工具，利用槓桿原理，長木桿一端墜重物，另一端綁水桶，取水省力。結翠屢照指數年之久。因北半球夏至日太陽可直照井底，故此指一年。

刁斗：古代行軍用具，銅質，斗形有柄，晝炊飯食，夜擊巡行。此處指戰事頻繁。

拔距投輪：均古代習武之術。投輪，相傳張良曾指揮力士投擲百二十斤鐵鎚，襲擊秦始皇東遊車隊。見《史記‧留侯世家》。

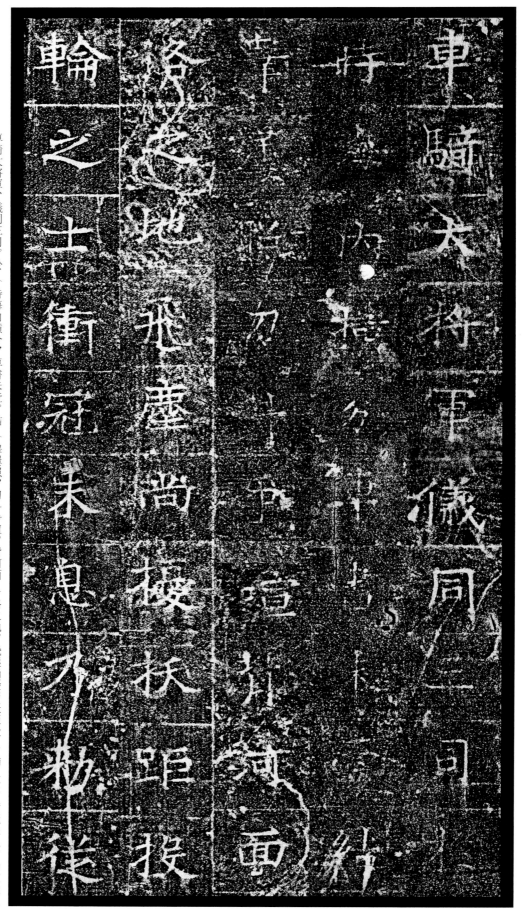

車騎大將軍、儀同三司。於／時海内橫分，車書未壹。結／辜屢照，刁斗爭喧。背河面／洛之地，飛塵尚擾；扠距投／輪之士，衝冠未息。乃敕從／

齊王憲東襲宜陽，又領所／部□張掖公於鹿盧交，與／賊對戰，前麾挫衂，後騎將／奔，彼眾我寡，豺狼得志。公／瞋目張膽，氣溢如山，挾雙／

齊王憲：北周齊國公宇文憲，字毗賀突，代郡武川人，鮮卑族，宇文泰之子。善計謀，多策略，征戰南北，身先士卒，多次擊敗北齊軍。滅北齊後，自感威名日大，暗自隱退。周武帝死後，宣帝忌憚其威望，將其殺害，謚號齊煬王。

張掖公：王傑，本名文達，金城郡直城縣（今陝西漢陰縣）人，又稱『宇文傑』。在西魏時屢立戰功，得宇文泰賞識，賜姓宇文。北周時，受封張掖郡公。卒謚成。此戰記載見於《北周書·魏元傳》：『天和元年，陝州總管尉遲綱道元，率儀同宇文能，趙乾等步騎五百，於鹿盧交南，遶擊東魏洛州刺史獨孤永業，敗之。』

鹿盧交：地名。據魏宏利點校版《關中金石文字存逸考》，鹿盧交即李穆所築『鹿盧』『交城』二鎮，因其地緊密相接，故史書以『鹿盧交』連稱，其地正當北周東境，為周，齊交戰之前衝要地。

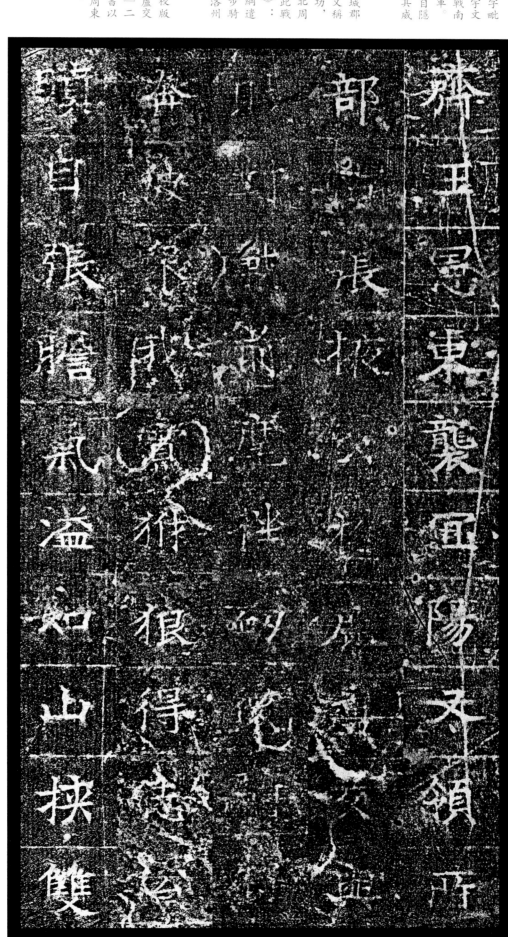

載以抑揚，出三軍以奮發。／兕徒振駭，煙披沫散。策勳／第一，酬庸□在，授驃騎大／將軍、開府儀同三司、大都／督領兵，增邑二百戶。逮雲／

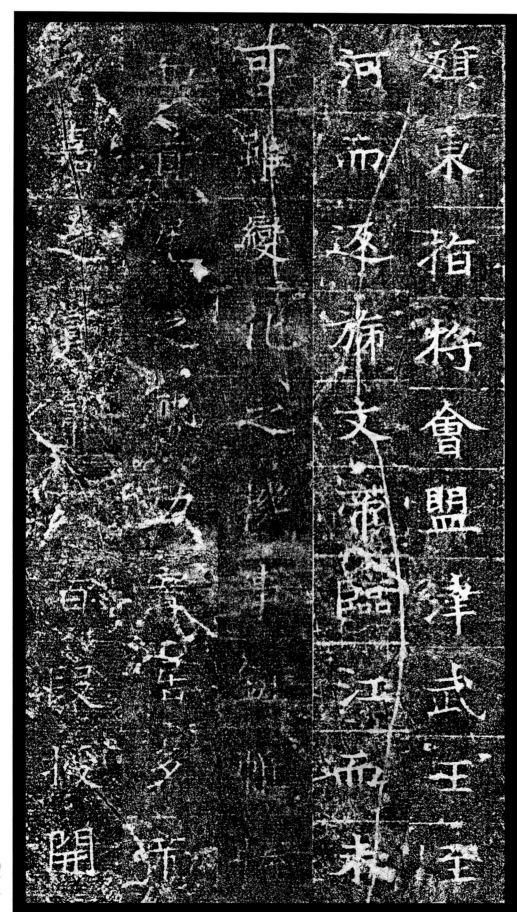

旗東指，將會盟津，武王至／河而返斾，文帝臨江而未／可，雖變化之機，事興帷幄，／而首尾之勢，功實居多。帝／乃嘉之，賞帛□百段，授開／

開府儀同大將軍：勳官名，主要授
予有軍勳的功臣及北齊降官，無具
體職掌。

高延宗：渤海郡蓚縣人，北齊宗
室，文襄帝高澄第五子。武平七年
（五七六）在北周攻伐北齊的平
陽之戰中，後主高緯親征并州，期
間高延宗所向披靡，但齊軍他部不
敵。後主欲奔逃，任高延宗爲相
國，授并州刺史。後爲士卒擁立，
即帝位於晉陽。改元德昌。周軍圍
晉陽，傾府藏及美女以賜將士，爲
之死戰，幾擒北周武帝宇文邕，但
翌日以輕敵被擒。遂稱臣，協助宇
文邕滅北齊後，被誣謀反，賜死。

鯨鯢：鯨魚，雄曰鯨、雌曰鯢。

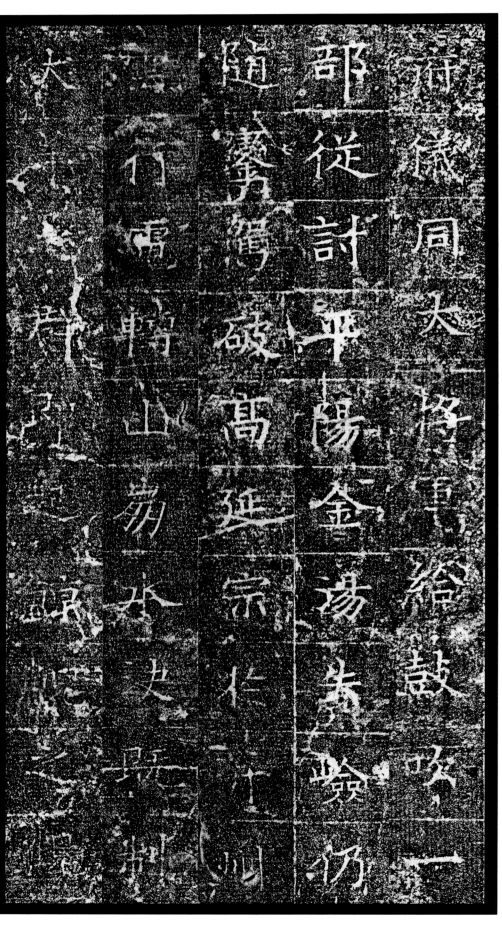

府儀同大將軍，給鼓吹一／部。從討平陽，金湯失嶮，仍／隨鑾駕，破高延宗於并州。／雲行電轉，山崩水決。既制／犬羊之群，即起鯨鯢之觀。／

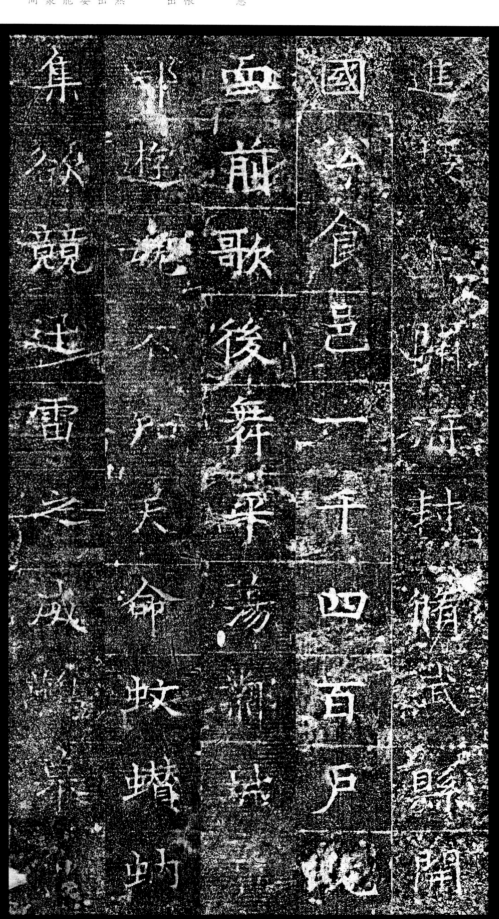

進授上開府，封脩武縣開／國公，食邑一千四百戶。既／而前歌後舞，平蕩鄴城。冀／部遊魂，不知天命，蚊蟻蚋／集，欲競迅雷之威；鸛幕魚／

冀部：冀州。

蚊蟻蚋集：蚋，通「蜹」。比喻惡人聚集。

鸛幕：指「燕巢於幕」，燕子於帳幕上築巢，比喻處境兇險。典出《左傳》襄公二十九年。

魚釜：指「魚游釜中」，如魚在熱鍋裏掙扎。比喻瀕臨境絕境。典出《後漢書・張綱傳》：「（張）嬰聞，泣下，曰：『荒喬愚人，不能自通朝廷，逐復相聚偷生，若魚游釜中，喘息須臾間耳。』」

建惪六年：公元五七七年，建德爲北周武帝宇文邕年號。

朱驈：朱紅色的馬車。古人貴朱靘，既朱其馬尾，尚書顧命諸侯等進入宮門，皆布乘黃馬朱鬣。

庚止：來到。語出《詩經·周頌·有瞽》：「我客庚止，永觀厥成。」止，語氣詞。

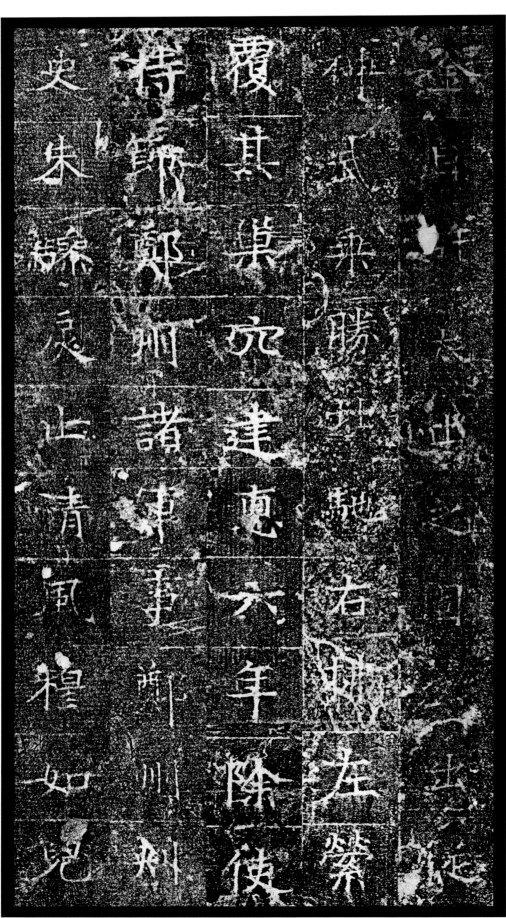

釜，自許太山之固。公出從／神武，乘勝北馳，右拂左縈，／覆其巢六。建惪六年，除使／持節、鄭州諸軍事、鄭州刺／史。朱驈庚止，清風穆如。兒／

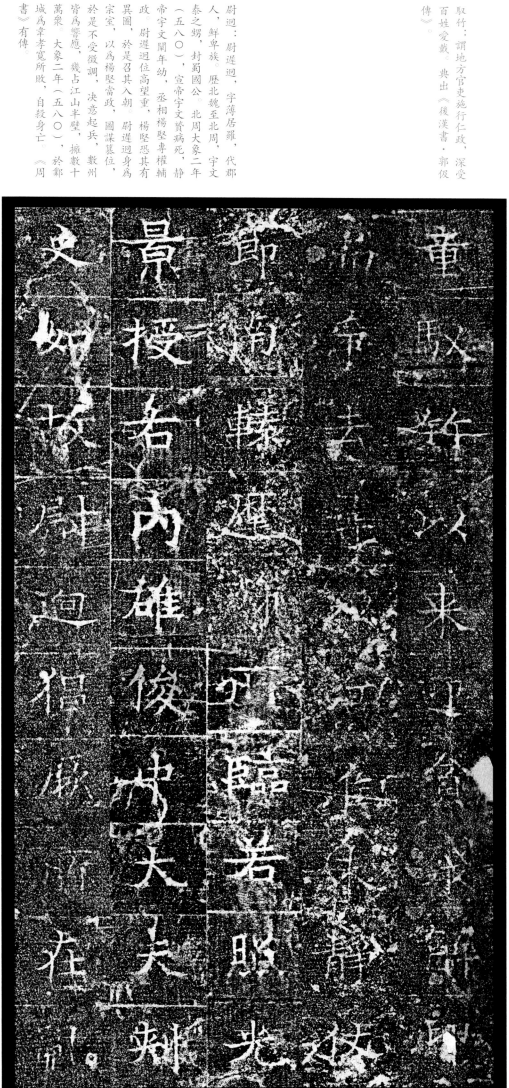

童駆竹以來迎，貪殘解印＼而爭去。尋以江淮未靜，仗＼節南轅，麾施所臨，若照光＼景。授右內雄俊中大夫，剌＼史如故。尉迥猖獗，所在亂＼

驅竹：謂地方官吏施行仁政，深受百姓愛戴。典出《後漢書・郭伋傳》。

尉迥：尉遲迥，字薄居羅，代郡人，鮮卑族。歷北魏至北周，宇文泰之甥，封蜀國公。北周大象二年（五八〇），宣帝宇文贇病死，靜帝宇文闡年幼，丞相楊堅專權輔政。尉遲迥位高望重，楊堅恐其有異圖，於是召其入朝。尉遲迥身為宗室，以為楊堅當政，圖謀篡位，於是不受徵調，決意起兵，數州皆為響應，幾占江山半壁，擁數十萬眾，大象二年（五八〇），於鄴城為韋孝寬所敗，自殺身亡。《周書》有傳。

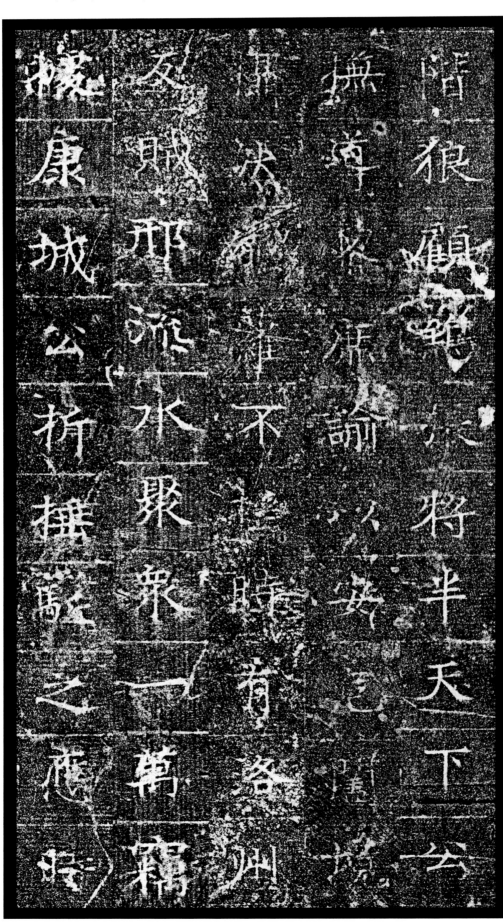

階，狼顧鴟張，將半天下。公／撫導黎庶，諭以安危。闔境／慴然，□蘿不□。時有洛州／反賊邢流水，聚衆一萬，竊／據康城。公折箠驅之，應時／

邢流水：據《隋書·元亨傳》載，尉遲迴起兵時，洛陽人梁康、邢流水等舉兵策應。旬日之間，衆萬餘人。時洛州刺史元亨率關中兵襲擊梁康、邢流水，破之。據碑文記載，虺志亦參與了此戰，可補史缺。

康城：《方輿紀要》：「康城在河南禹州西北三十里，夏朝少康故邑，後魏孝昌年間中置康城縣，屬陽城郡。」

折箠：亦作「折箠」，指折斷策馬之杖，用短杖即可制敵，比喻輕易取勝。《後漢書·鄧禹傳》：「赤眉無穀，自當束東，吾折箠笞之，非諸將憂也。」

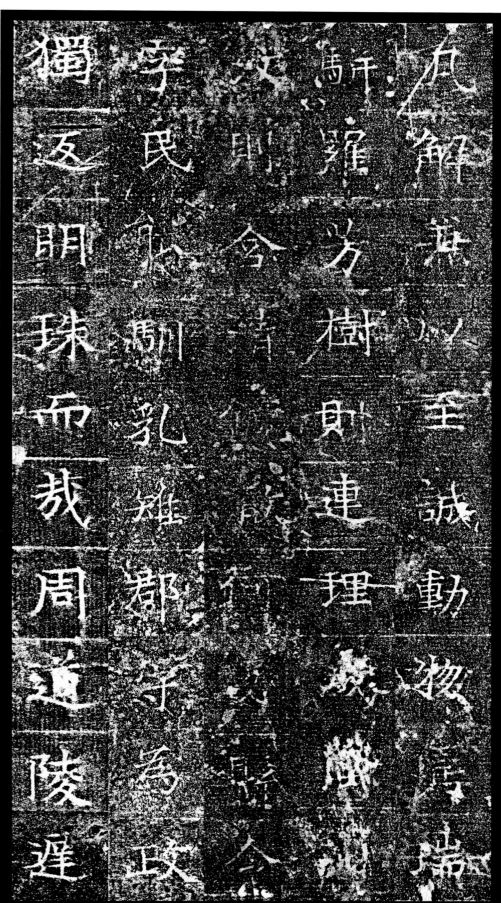

瓦解。兼以至誠動物，嘉瑞／駢羅，芳樹則連理成陰，□／□則含清鏡澈。何必縣令／字民，能馴乳雉，郡守爲政，／獨返明珠而哉。周道陵遲，／

駢羅：駢比羅列。漢王逸《九思·哀歲》：「群行兮上下，駢羅分列陳。」

字民：撫治、管理百姓。《逸周書·本典》：「字民之道，禮樂所生。」

陵遲：敗壞，衰敗。

三靈改卜：謂天下易主，改朝換代。三靈，指天、地、人。

贊道：輔佐。

少陽：東宮，太子居所。《文選·顏延之〈三月三日曲水詩序〉》：「正體毓德於少陽。」李善注：「正體，太子也。……少陽，東宮也。」

太子右宗衛率：官名。隋朝東宮置，太子右宗衛長官，置一人，正四品上，掌以宗人侍衛。

開皇七年：公元五八七年。開皇爲隋文帝楊堅年號。

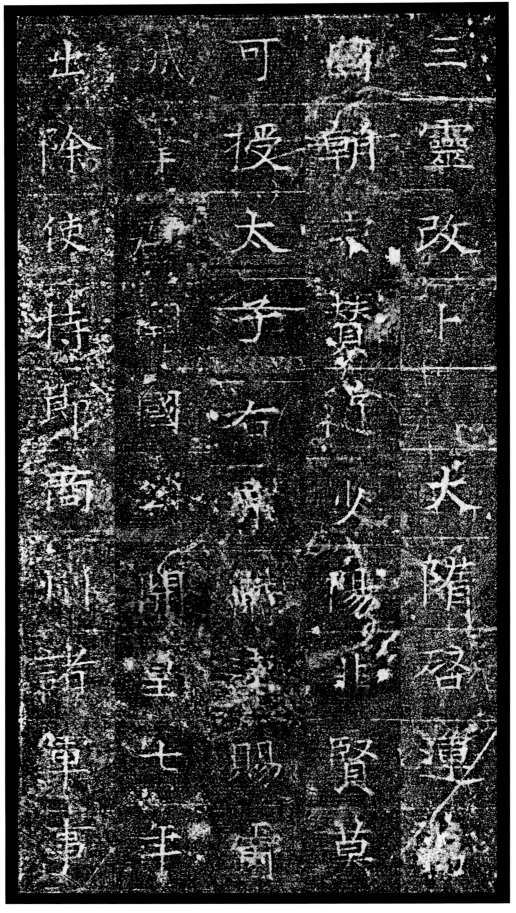

三靈改卜。大隋啓運，萬／國朝宗。贊道少陽，非賢莫／可。授太子右宗衛率，賜爵／城皋郡開國公。開皇七年，／出除使持節、商州諸軍事、／

商州刺史。惟公英規拓落，／逸氣宏舉，幼懷四海之心，／早有萬夫之望。其動也智，／其靜也仁。愛敬之方，曾閔／得其家範；閨門之內，荀陳／

英規拓落：富有智謀，放蕩曠達。

曾閔：曾參、閔損的并稱。二人皆爲春秋時期魯國人，孔子弟子，以孝行著稱。

荀陳：東漢時荀淑、陳寔的并稱。二人均爲著名的賢士，且子嗣皆人才濟濟。

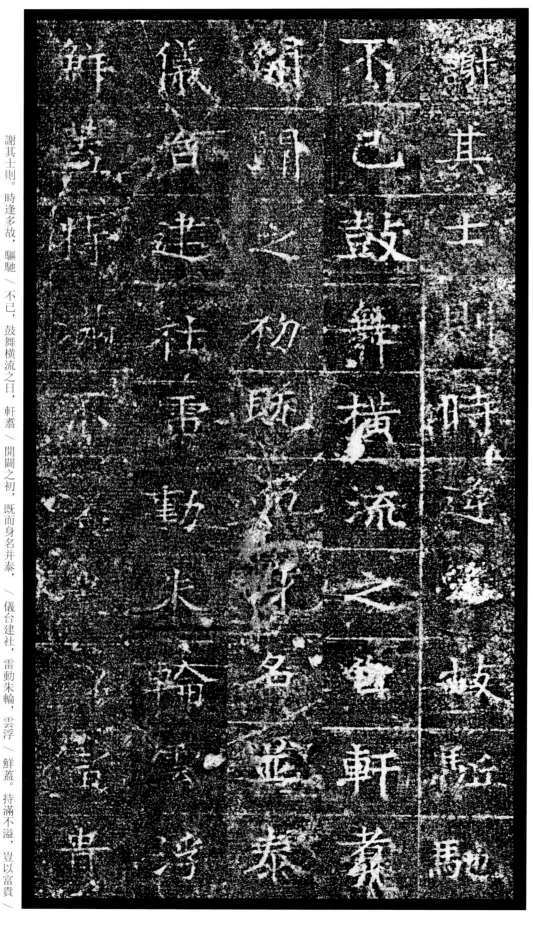

士則：士大夫的楷模。

軒蓋：飛舉。

朱輪：古代侯爵顯貴之車，以朱紅漆輪子。

雲浮鮮蓋：形容儀仗隊伍規格高。

持滿不溢，豈以富貴驕人：語出《老子·第九章》：「持而盈之，不如其已；揣而銳之，不可長保。金玉滿堂，莫之能守；富貴而驕，自遺其咎。功成身退，天之道也。」

謝其士則。時逢多故，驅馳／不已，鼓舞橫流之日，軒蓋／開闢之初，既而身名并泰，／儀台建社，雷動朱輪，雲浮／鮮蓋。持滿不溢，豈以富貴／

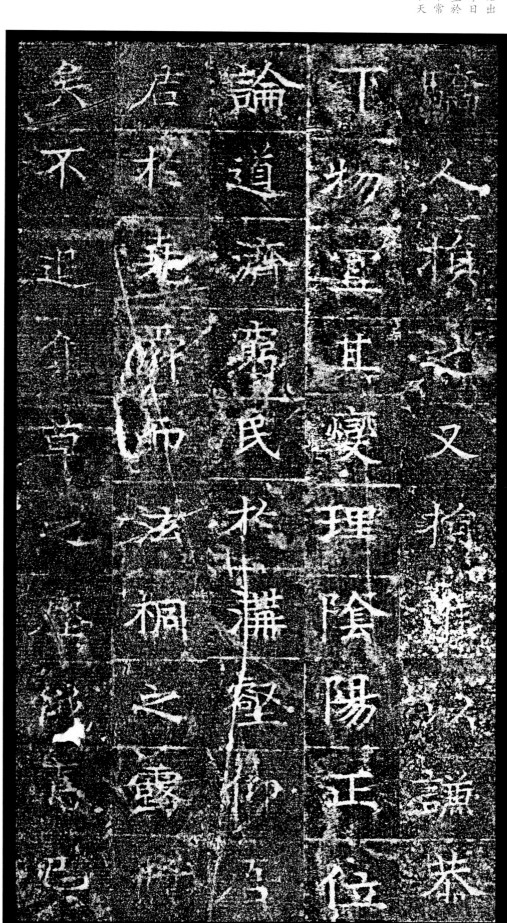

驕人：損之又損，惟以謙恭／下物。宜其燮理陰陽，正位／論道，濟窮民於溝壑，仰吾／君於堯舜。而泫桐之露，倏／矣不追；集草之塵，俄焉已／

損之又損，惟以謙恭下物：語出《老子》第四十八章：「為學日益，為道日損，損之又損，以至於無為。無為而無不為，取天下常以無事；及其有事，不足以取天下。」

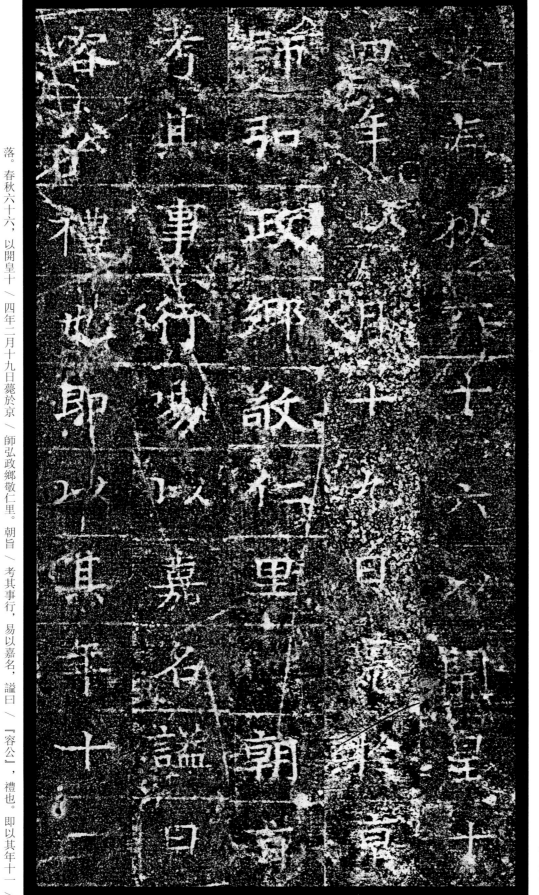

落。春秋六十六，以開皇十／四年二月十九日薨於京／師弘政鄉敬仁里。朝旨／考其事行，易以嘉名，謚曰／『容公』，禮也。即以其年十一／

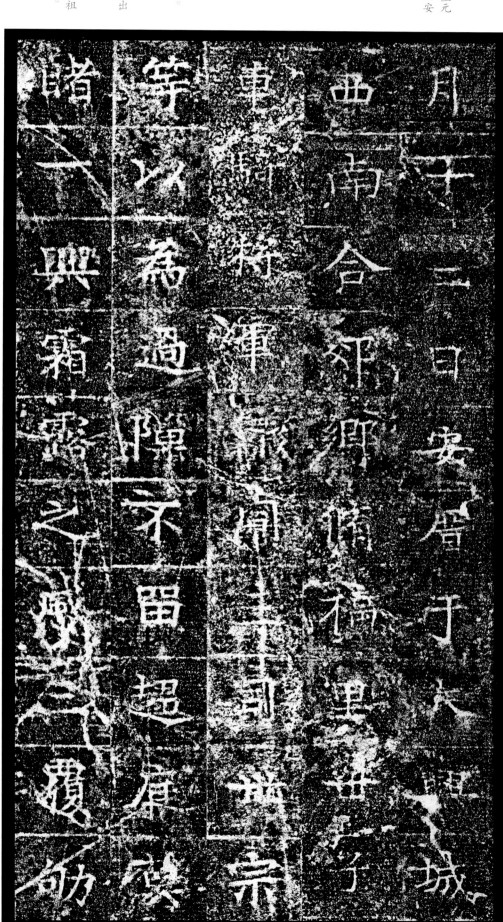

月十二日安厝于大興城／西南合郊鄉脩福里。世子／車騎將軍、儀同三司世宗／等，以爲過隙不留，趨庭莫／睹，一興霜露之感，三覆劬／

安厝：安葬。

大興城：隋朝國都，始建於開皇元年（五八一），即今陝西省西安市。

世宗：尉志長子。

過隙：比喻時光短暫，歲月易逝。陳，古同『隙』。

趨庭：代指父親對兒子教誨。典出《論語・季氏》。

霜露之感：指子女對已故雙親或祖先的思念。語出《禮記・祭義》。

幼勞之詠：指父母的辛苦養育之
恩。幼勞，勞累。語出《詩經·小
雅·蓼莪》：『哀哀父母，生我幼
勞。』

《承雲》：傳說爲黃帝時樂曲。

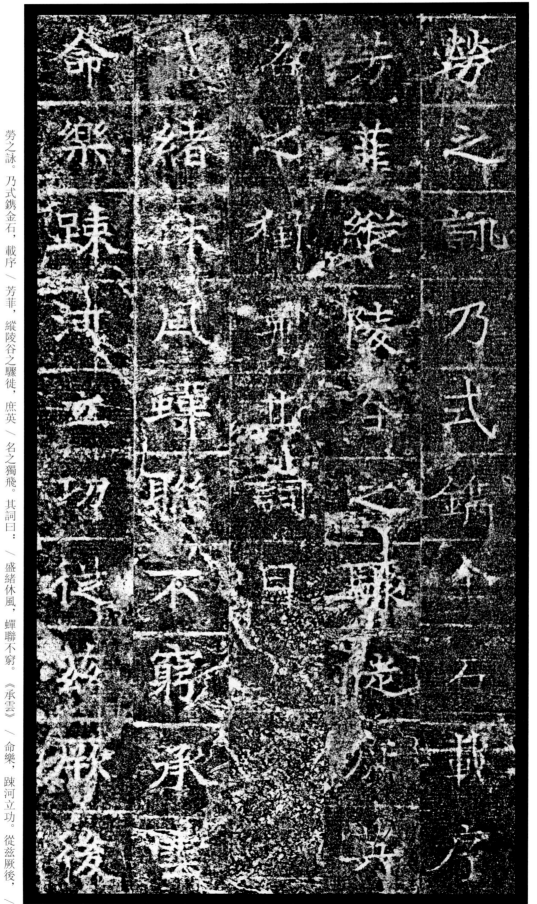

勞之詠。乃式鍥金石，載序／芳菲，縱陵谷之驟徙，庶英／名之獨飛。其詞曰：／盛緒休風，蟬聯不窮。《承雲》／命樂，疎河立功。從茲厥後，／

世襲良弓。閭閻辣峻，珩組＼玲瓏。自南徂北，束巆西峙。＼橘性無變，薑辛不已。庭茂＼芝蘭，門羅杞梓。我憑堂構，＼必復其始。神衿肅肅，高韻＼

良弓：比喻優秀的子弟。《禮記·學記》：「良弓之子，必學為箕。」

閭閻：民間。

珩組：穿在絲帶上的玉佩飾，身居官位者佩戴。

橘性：據傳橘樹會因地域水土不同而使得果實口味不同，故比喻人之品行會因境改變。

薑辛：薑味之辛辣。

芝蘭：芝，通「芷」。芷和蘭，皆香草，喻賢德君子。

杞梓：杞樹和梓樹，皆良木，喻棟樑之才。

堂構：比喻繼承祖先基業。語出《尚書·大誥》：「若考作室，既底法，厥子乃弗肯堂。」孔傳：「以作室喻治政也。父已致法，子乃不肯為堂基，況肯構立屋乎？」

神衿、高韻：皆指精神風貌、胸襟氣度。

聿：語助詞。

趨步：效仿。

函谷封泥：《東觀漢記·隗囂載記》：「元（王元）請以一丸泥爲大王東封函谷關，此萬世一時也。」謂函谷關地勢險要，易於防守。

崤山：又名嶔崟山、嶔岑山。在河南省洛寧縣北。山分東西二崤，中有谷道，阪坡峻陡，爲古代軍事要地。

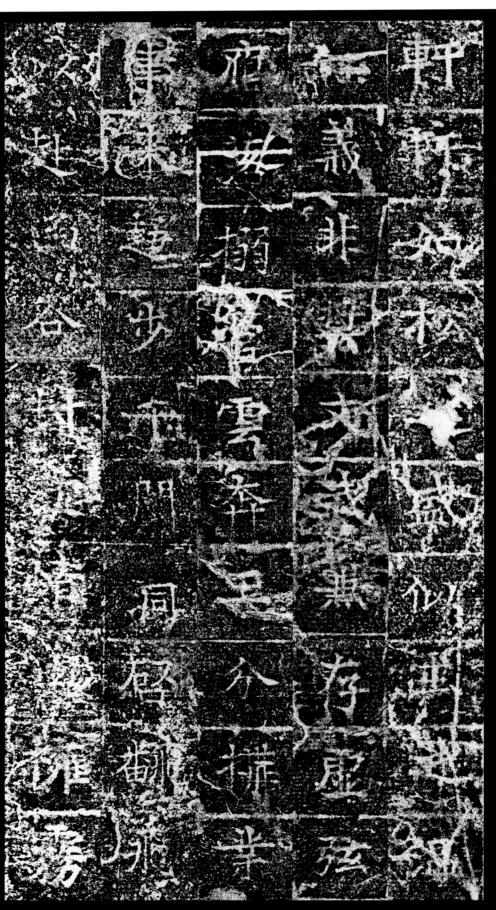

軒軒。如松之盛，似玉之溫。／仁義非獎，文武兼存。虛弦／雁落，搦管雲奔。三分構業，／聿來趨步。千門洞啓，驪飛／以赴。函谷封泥，崤山擁霧。／

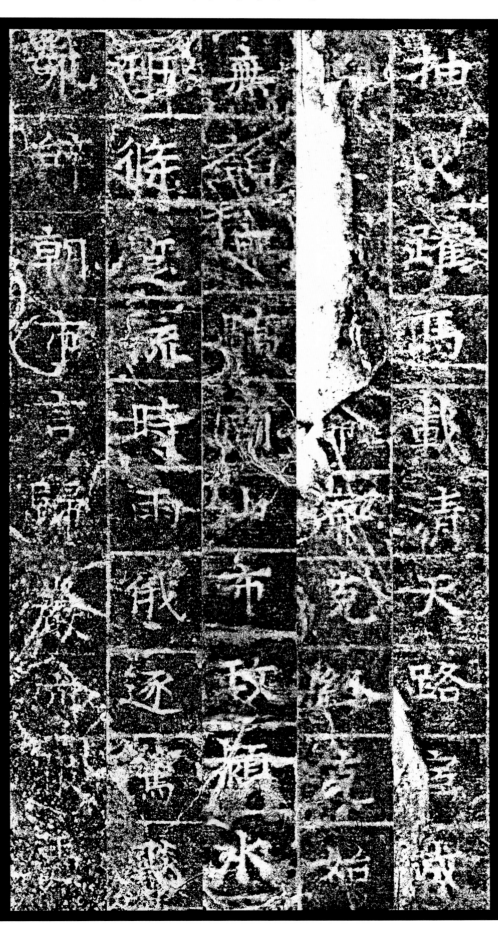

抽戈躍馬，載清天路。宦成／名立，□□□寮。克終克始，／無謟無驕。商山布政，潁水／班條。暫流時雨，俄逐驚飇。／永辭朝市，言歸巖穴。服歷／

商山：在今陝西商縣東，秦末漢初四老曾在此隱居，稱『商山四皓』。漢惠帝做太子時，漢高祖打算另立太子。呂后用張良之計，厚禮迎來商山四皓，使他們與太子相處。漢高祖看到惠帝羽翼已成，就打消了另立太子的念頭。事見《史記‧留侯世家》。此指扈志曾任職東宮，有輔立太子之功。

潁水：相傳堯欲禪讓天下，聞得箕山許由賢能，使其治天下，許由不從，遁耕於箕山之下。堯又召許由任九州長，許由乃洗耳於潁水之濱。事見《史記‧伯夷列傳》。

言歸巖穴：歸葬於墓穴。言，語助詞。

〇三二

志□，□車緩轍。霜逢□卷，／……

歷代集評

此石未經前人著録，同治時出咸寧南鄉，然不能實指其處。志於周隋時以軍功顯，《周》《隋書》及《北史》均未立傳，賴此碑以傳，金石刻之功豈淺鮮哉！

——清・毛鳳枝《關中石刻文字新編》

隋《商州刺史扈志碑》，道光初年出關中，未幾即佚，傳拓甚少，故除吳、繆二家外，均無著録者。額題『大隋上開府城皋公扈使君碑』，篆書，三行。碑字極婉秀，殘泐亦不多，隋碑中上駟也。

——近代・羅振玉《石交録》

碑上半兩邊損，餘皆完好，書法秀麗。

——現代・馬子雲《石刻見聞録》

圖書在版編目（CIP）數據

扈志碑／上海書畫出版社編．--上海：上海書畫出版社，
2023.5
（中國碑帖名品二編）
ISBN 978-7-5479-3083-0

Ⅰ.①扈… Ⅱ.①上… Ⅲ.①漢字－碑帖－中國－隋代 Ⅳ.
①J292.24

中國國家版本館CIP數據核字（2023）第067675號

中國碑帖名品二編〔二十八〕

扈志碑

本社 編

責任編輯	馮 磊
審　讀	陳家紅
圖文審定	田松青
責任校對	朱 慧
封面設計	王 峥
整體設計	馮 磊
技術編輯	包賽明

上海世紀出版集團

出版發行　❀ 上海書畫出版社

地址	上海市閔行區號景路159弄A座4樓
郵政編碼	201101
網址	www.shshuhua.com
E-mail	shcpph@163.com
印刷	上海雅昌藝術印刷有限公司
經銷	各地新華書店
開本	710×889 mm　1/8
印張	5
版次	2023年6月第1版　2023年6月第1次印刷
書號	ISBN 978-7-5479-3083-0
定價	48.00元

若有印刷、裝訂質量問題，請與承印廠聯繫